香羅帶

编文 黄一德
繪畫 劉錫永
嚴個凡
林雪岩

上海人民美術出版社

序言

據史記載，真正意義上的連環畫，應該出現於中國古代章回小說快速發展的明清之際，不過連環畫當時主要還是以正文插頁的形式展現的。直到二十世紀初葉，連環畫纔過渡爲城市市民階層的獨立閱讀體，而它的鼎盛時期，恰逢新中國成立後的幾十年之中，上海人民美術出版社有幸在這一階段把畫家、脚本作家和出版物的命運緊密聯繫了起來，在連環畫讀物發展的大潮流中起到了推波助瀾的作用。名作、名家、名社應運而出，連環畫成爲本社標誌性圖書產品，也成爲了我社永恒的出版主題。

二十一世紀的今天，我們當代出版人在體會連環畫光輝業績和精彩樂章時，

總有一些新的領悟和激動。我們現在好像還不應該忙於把它們「藏之名山」，繼往開來續寫連環畫的輝煌，纔是我們更應該之所爲。經過相當時間的思考和策劃，本社將陸續推出一批以老連環畫作爲基礎而重新創意的圖書。我們這批圖書不是簡單地重複和複製前人原作，而是用最民族的和最中國的藝術形態與老連環畫的豐富內涵多元地結合起來，力爭把它們融合爲和諧的一體，成爲當代嶄新的連環畫閱讀精品。我們想，這樣的探索，大概也是廣大讀者、連環畫愛好者以及連環畫界前輩們所期望的吧！

我們正努力着，也期待着大家的關心。

上海人民美術出版社社長、總編輯
李新

香羅帶故事的由來和變化

沈鴻鑫

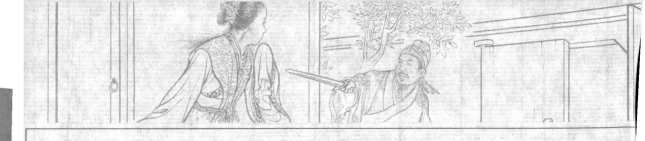

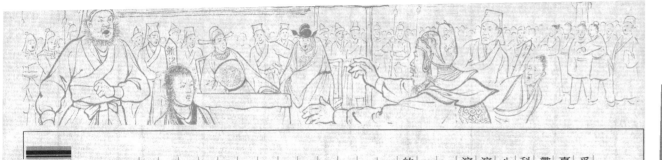

香羅帶的故事爲許多戲曲劇種所搬演，如梆子、京劇、秦腔、評劇、越劇、紹劇等劇種都有這個劇目。據考，最早編演這個故事的是梆子戲，劇名叫《三疑計》，這個戲情節比較簡單，唐通誤以爲妻子不貞，與教書先生有染，其原因是在先生房裏發現一隻纏足的睡鞋。京劇也有《三疑計》。有人考證這三疑計故事與宋朝賈似道、陳淳祖的軼事有些關聯。近代人蔣瑞藻所著《小說考證》（始作於一九一〇年，刊於上海《神州日報》，後由商務印書館印行）中《花朝生筆記》談到，陳淳祖是南宋平章賈似道的門客，賈家上下都厭惡他，一日，賈似道諸姬爭寵，她秘密竊得另一姬妾的鞋子，就偷偷地放到陳淳祖的牀下，想以此誣陷二人。賈似道發現後，心存疑惑，夜裏叫那個姬妾到陳淳祖房門口去引誘他，後來怒而大罵。賈似道是空穴來風。接着他拷問諸姬，供出了實情。賈似道由此更加器重陳淳祖，後委以重任。文中說：「京劇《三疑計》關目雖小有不同，當亦本此而附會之耳。」清末，喜連成、小吉祥等京劇班社都演過此戲。

一九二七年，京劇名旦荀慧生和劇作家陳墨香根據梆子戲《三疑計》加工增益，改編成京劇《香羅帶》。荀慧生的本子對梆子戲原本作了較大的改動和豐富，原來是因

爲一隻纏足用的睡鞋，這種睡鞋近世已不多見，而且在舞臺上形象也不雅，故而荀慧生把它改爲古代女子用的香羅帶，並將它貫串於全劇；另外，梆子戲中的教書先生陸世科，爲符合情理，改用小生來扮演。這個戲於一九二七年八月在北京開明戲院首演，荀慧生飾演林慧娘，張春彥飾演唐通，金仲仁飾演陸世科。此後數十年中，荀慧生經常演出此劇，很得好評。其劇本刊於《荀慧生演出劇本選》。

一九五五年，中國京劇院曾加工改編過此劇，劇名爲《平地風波》。越劇、紹劇等劇種也時有演出《香羅帶》的，其故事已爲觀衆所熟知。

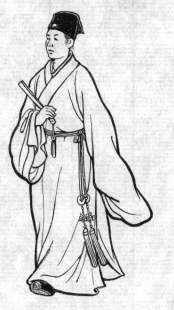

陸世科 ……唐通聘請的家庭教師，封建禮教觀念強烈，懷疑林氏半夜敲門是不安分之舉，在日後審訊案件時主觀武斷。

杜平 唐通的表弟，是個遊手好閒、不務正業的人，在唐不在家時調戲林氏，正巧被衙役撞見，被一起帶到官府審訊。

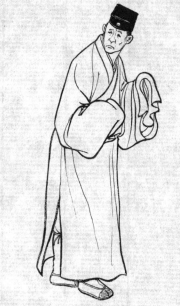

唐通 烏程守備唐通。懷疑妻子與教書先生有曖昧關係，硬逼妻子半夜去敲門，以致後來差點釀成大禍。

林氏 唐通之妻，爲人忠厚老實，恪守婦道，被丈夫無端懷疑，差點遭遇不白之冤，是封建社會婦女地位的一個縮影。

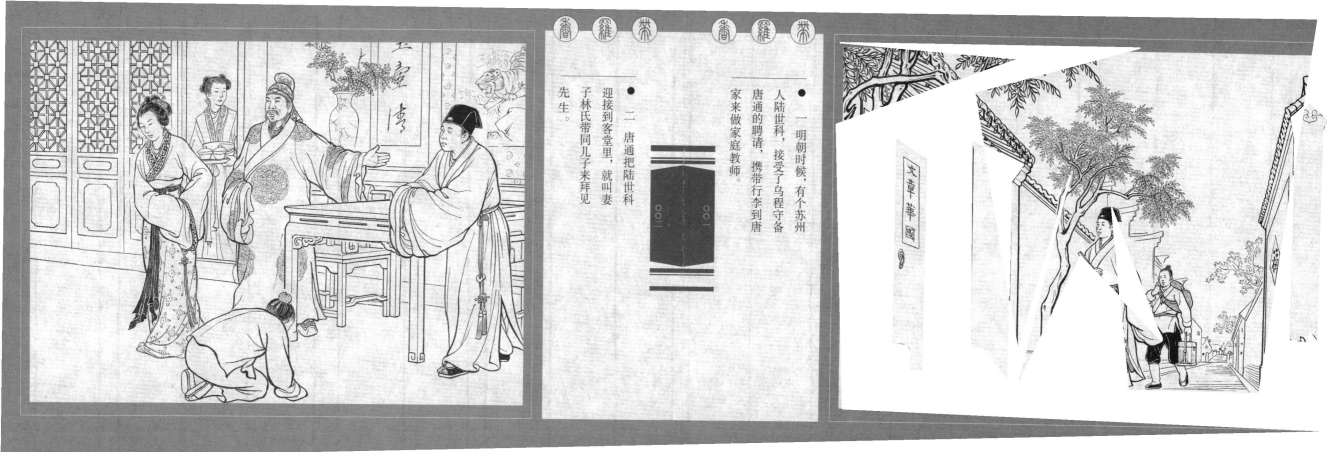

- 一　明朝时候，有个苏州人陆世科，接受了乌程守备唐通的聘请，携带行李到唐家来做家庭教师。

- 二　唐通把陆世科迎接到客堂里，就叫妻子林氏带同儿子来拜见先生。

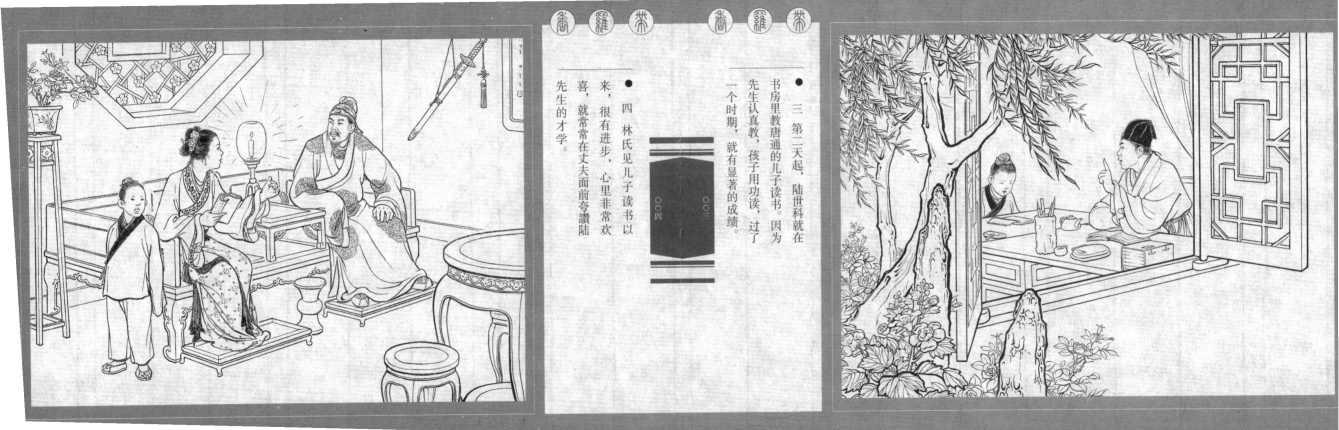

三　第二天起，陆世科就在书房里教唐通的儿子读书。因为先生认真教，孩子用功读，过了一个时期，就有显著的成绩。

四　林氏见儿子读书以来，很有进步，心里非常欢喜，就常常在丈夫面前夸讚陆先生的才学。

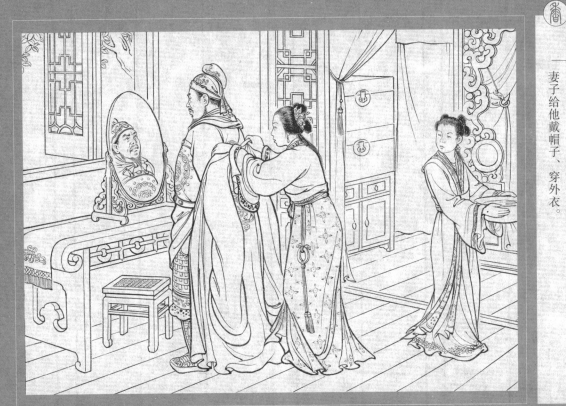

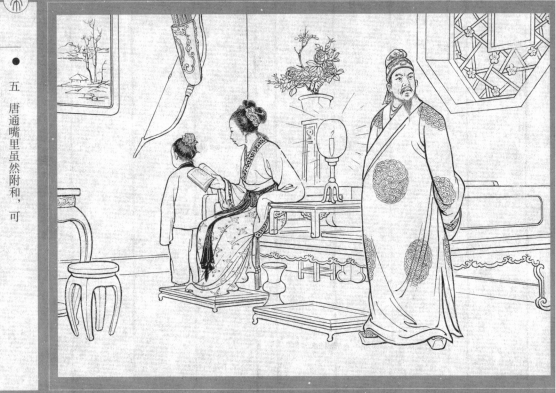

五　唐通嘴里虽然附和，可是心里感到很不舒服。他以为妻子常常如此夸讚，恐怕同陆世科发生了爱情。

六　唐通自从起了疑心，便故意在妻子面前摆架子，每天早上上衙去，自己一动不动的总要妻子给他戴帽子、穿外衣。

〇〇五
〇〇六

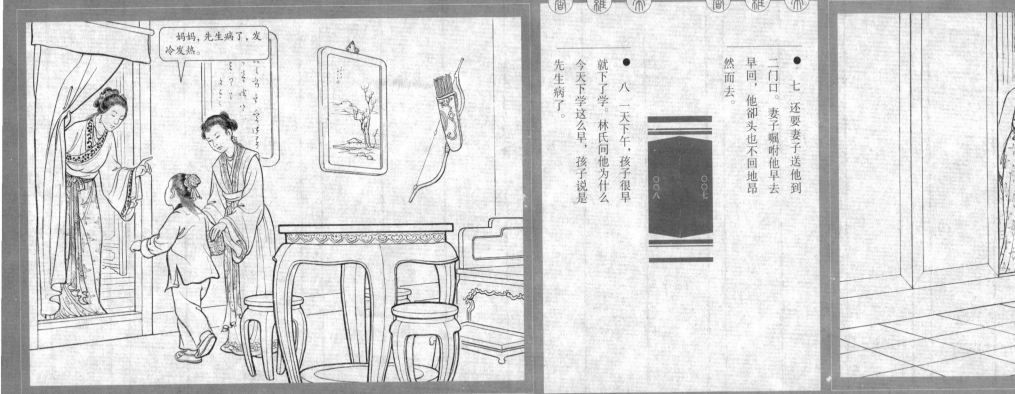
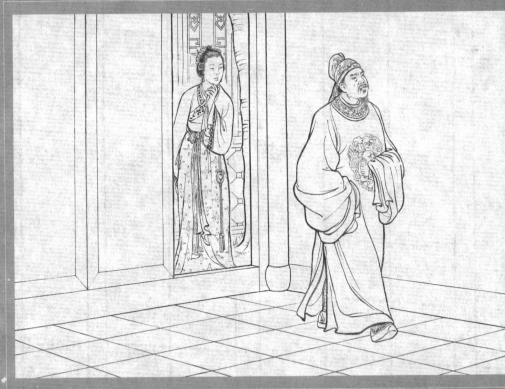

七、还要妻子送他到二门口。妻子嘱咐他早去早回,他却头也不回地昂然而去。

八、一天下午,孩子很早就下了学。林氏问他为什么今天下学这么早,孩子说是先生病了。

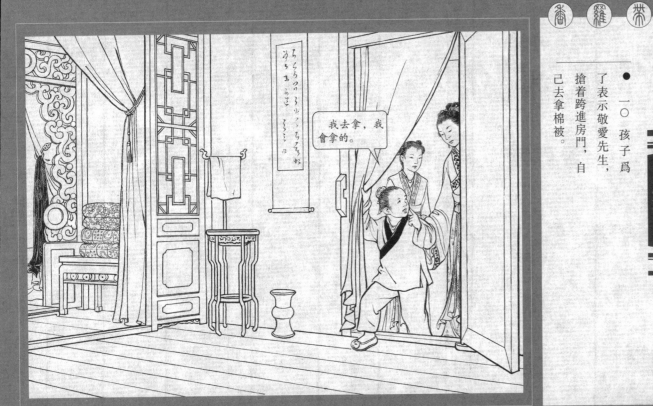

九 林氏聽說先生發寒熱，就吩咐丫環，拿一條棉被送到書房裏去。

一○ 孩子爲了表示敬愛先生，搶着跨進房門，自己去拿棉被。

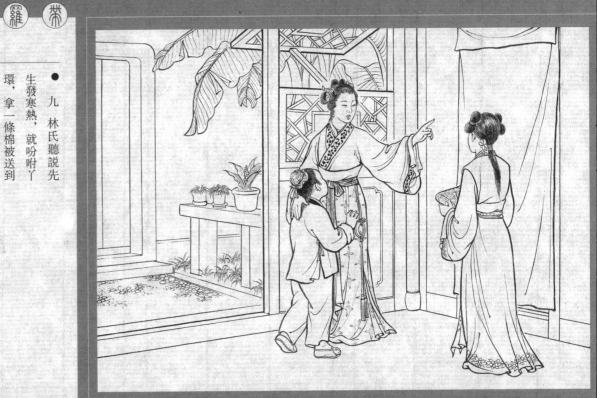

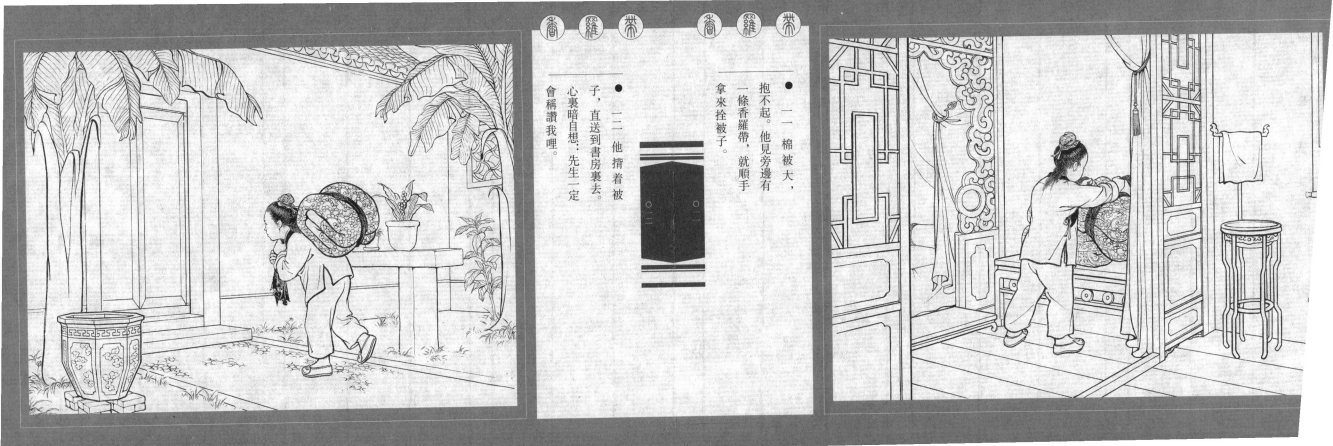

- 二一 棉被大，抱不起。他見旁邊有一條香羅帶，就順手拿來拴被子。
- 二二 他揹着被子，直送到書房裏去。心裏暗自想：先生一定會稱讚我哩。

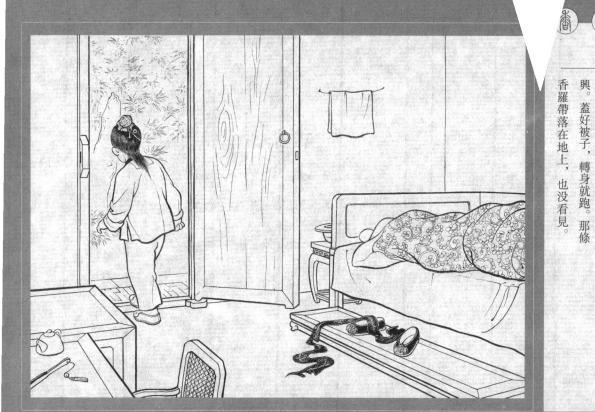

- 一三 揹進書房，見先生已昏昏沉沉地睡着了，他就一聲不響地解開被子，輕輕地蓋在先生身上。

- 一四 他覺得今天做了一件敬愛先生的好事情，心裏很高興。蓋好被子，轉身就跑。那條香羅帶落在地上，也沒看見。

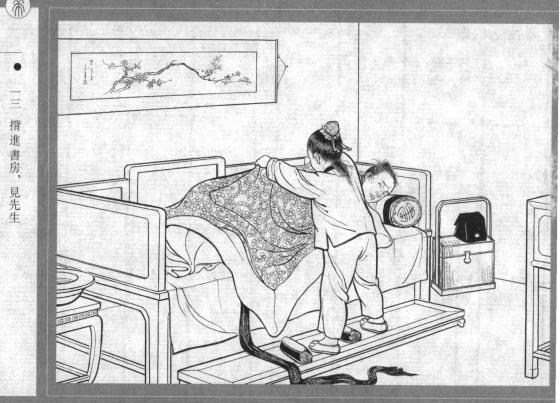

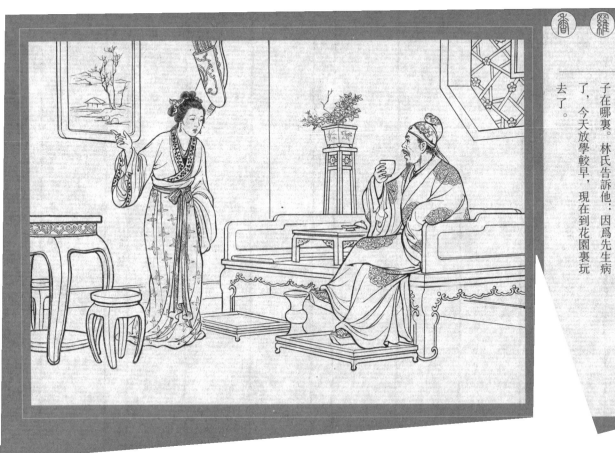
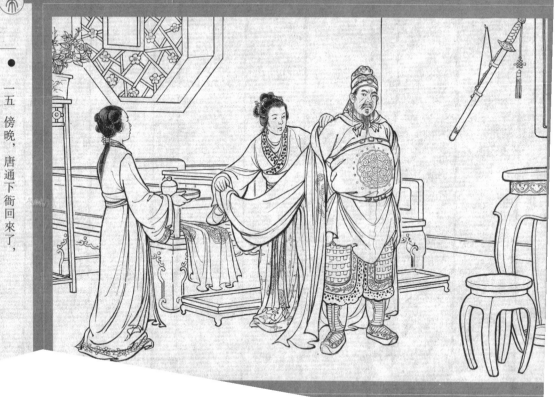

一五 傍晚,唐通下衙回來了,林氏給他脫外衣,丫環給他送茶來,服侍得非常周到。但是唐通還是滿面的不舒服,林氏覺得很奇怪。

一六 唐通一面喝茶,一面問孩子在哪裏。林氏告訴他:因爲先生病了,今天放學較早,現在到花園裏玩去了。

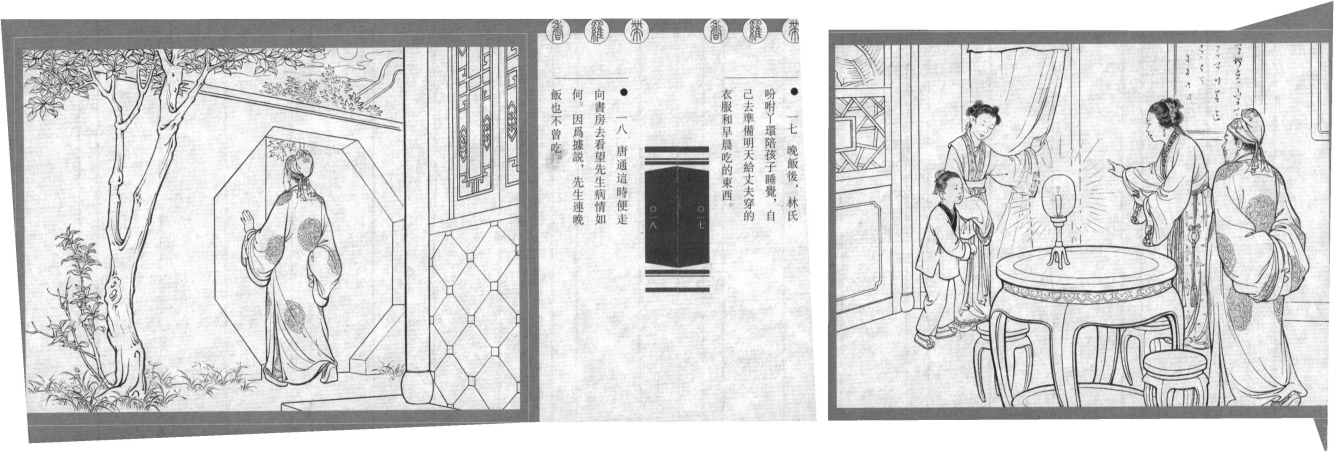

- 一七 晚飯後，林氏吩咐丫環陪孩子睡覺，自己去準備明天給丈夫穿的衣服和早晨吃的東西。

- 一八 唐通這時便走向書房去看望先生病情如何。因爲據說，先生連晚飯也不曾吃。

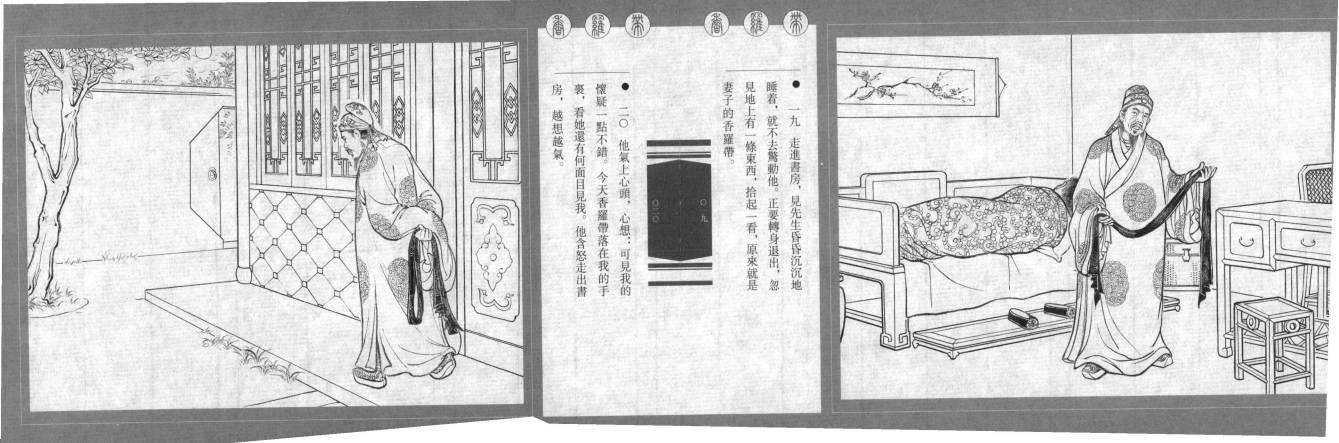

一九 走進書房，見先生昏昏沉沉地睡着，就不去驚動他。正要轉身退出，忽見地上有一條東西，拾起一看，原來就是妻子的香羅帶。

二〇 他氣上心頭，心想：可見我的懷疑一點不錯。今天香羅帶落在我的手裏，看她還有何面目見我。他含怒走出書房，越想越氣。

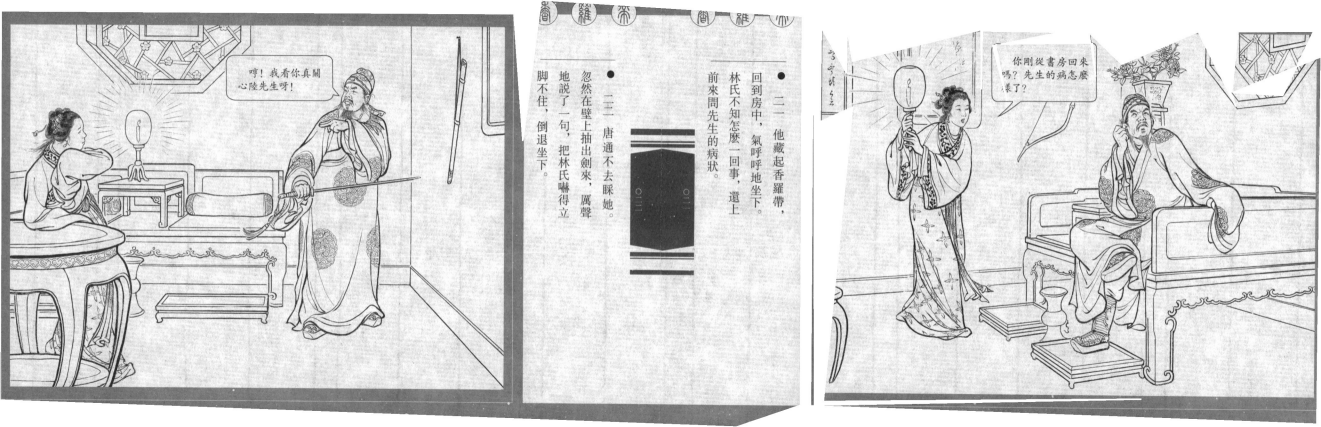

二一 他藏起香羅帶，回到房中，氣呼呼地坐下。林氏不知怎麼一回事，還上前來問先生的病狀。

二二 唐通不去睬她。忽然在壁上抽出劍來，厲聲地說了一句，把林氏嚇得立脚不住，倒退坐下。

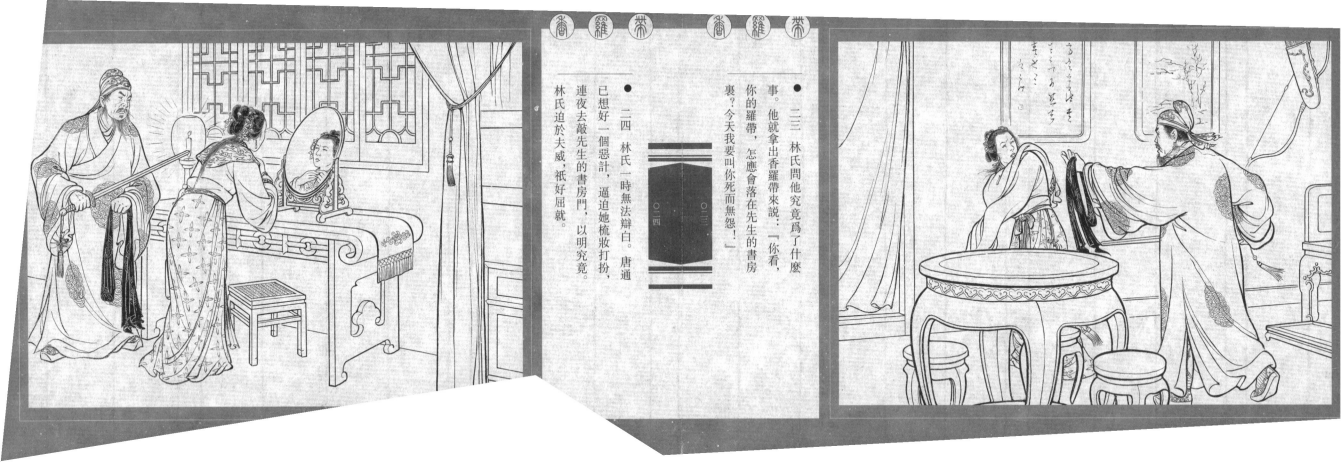

二三 林氏問他究竟爲了什麼事。他就拿出香羅帶來說：「你看，你的羅帶，怎應會落在先生的書房裏？今天我要叫你死而無怨！」

二四 林氏一時無法辯白。唐通已想好一個惡計，逼迫她梳妝打扮，連夜去敲先生的書房門，以明究竟。林氏迫於夫威，祗好屈就。

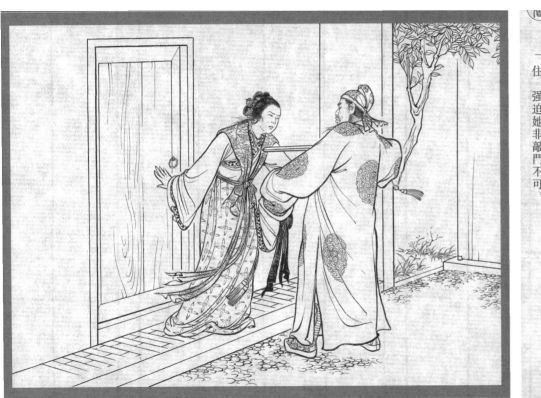

● 二五 他們兩人一前一後地向書房走去。

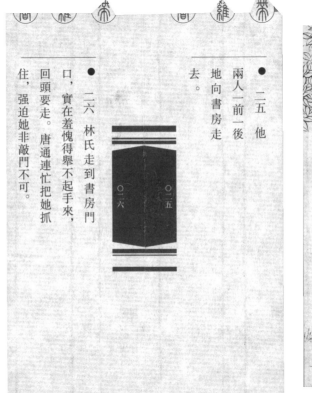

● 二六 林氏走到書房門口，實在羞愧得舉不起手來，回頭要走。唐通連忙把她抓住，強迫她非敲門不可。

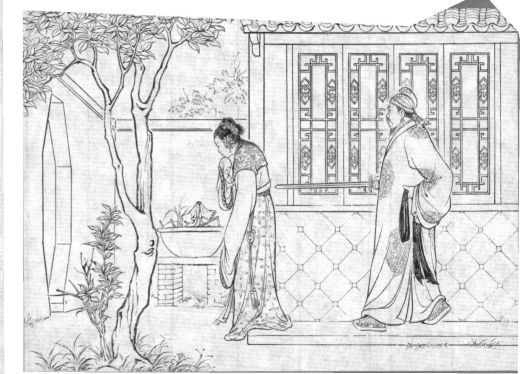

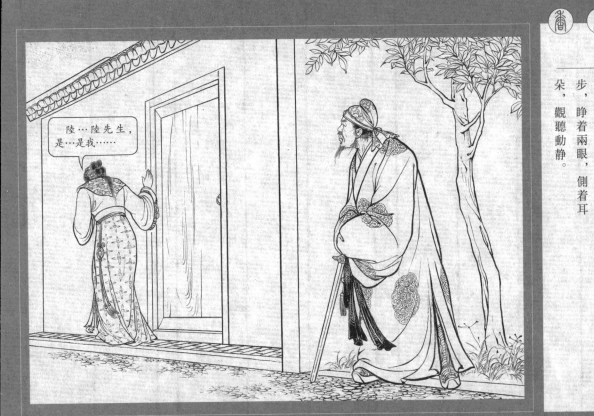

- 二七 林氏低頭含羞，無可奈何地輕輕敲了幾下。先生正好熱度稍退，有些清醒。聽到有人敲門，開口便問。

- 二八 唐通見先生已在內答應，就退後幾步，睜着兩眼，側着耳朵，觀聽動靜。

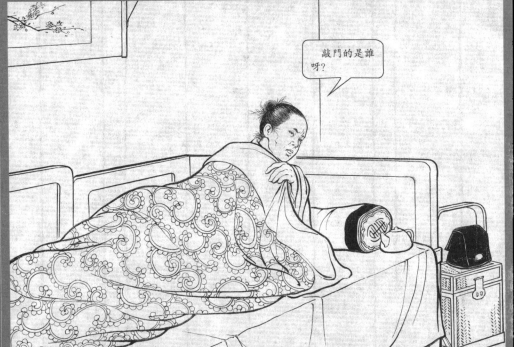

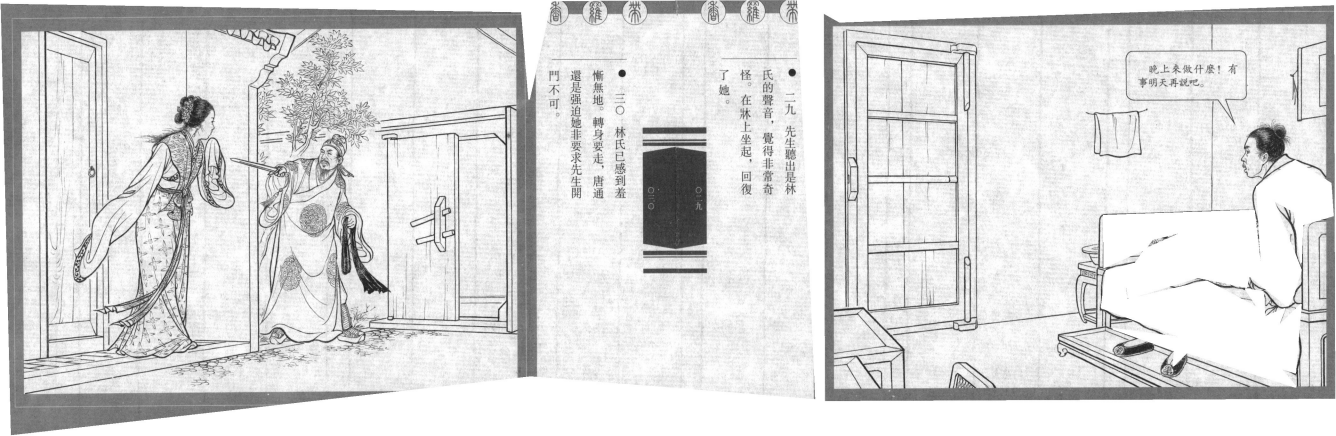

● 二九 先生聽出是林氏的聲音，覺得非常奇怪。在牀上坐起，回復了她。

● 三〇 林氏已感到羞慚無地。轉身要走，唐通還是强迫她非要求先生開門不可。

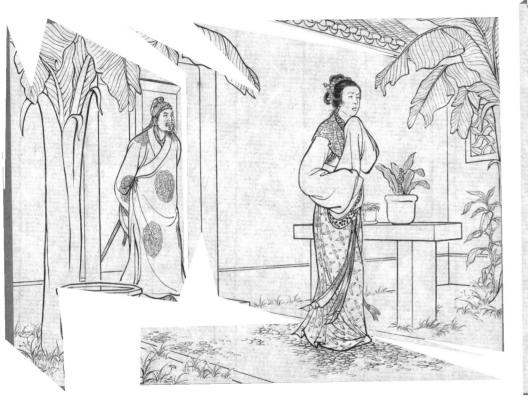

三一 當林氏繼續要求先生開門相見的時候,先生就認為林氏為人不貞,厲聲地對她訓責了一頓。

三二 先生對林氏一頓嚴厲的訓責,卻醫好了唐通的疑心病。唐通立刻掛起滿面笑容,陪着妻子回房去。

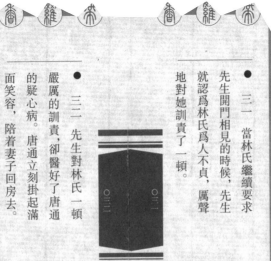

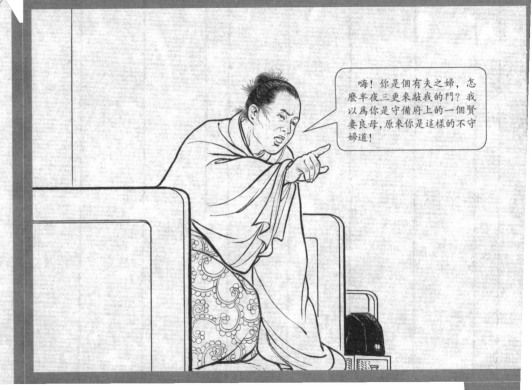

嗨!你是個有夫之婦,怎麼半夜三更來敲我的門?我以為你是守備府上的一個賢妻良母,原來你是這樣的不守婦道!

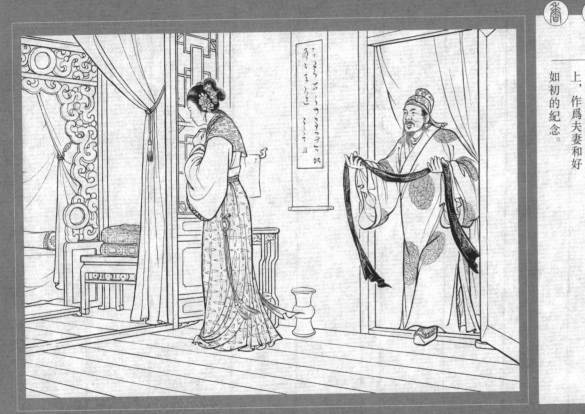

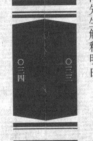

● 三三 回到房中，林氏想起以後沒有臉面見先生，把所有冤屈，付之一哭。唐通忙用好言安慰，並答應明天去向先生解釋明白。

● 三四 他還把香羅帶佩在自己身上，作爲夫妻和好如初的紀念。

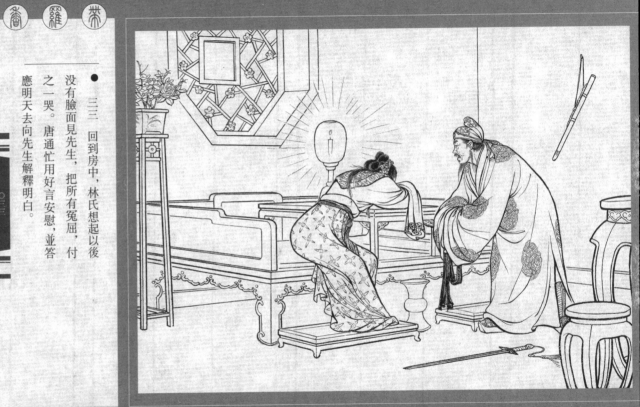

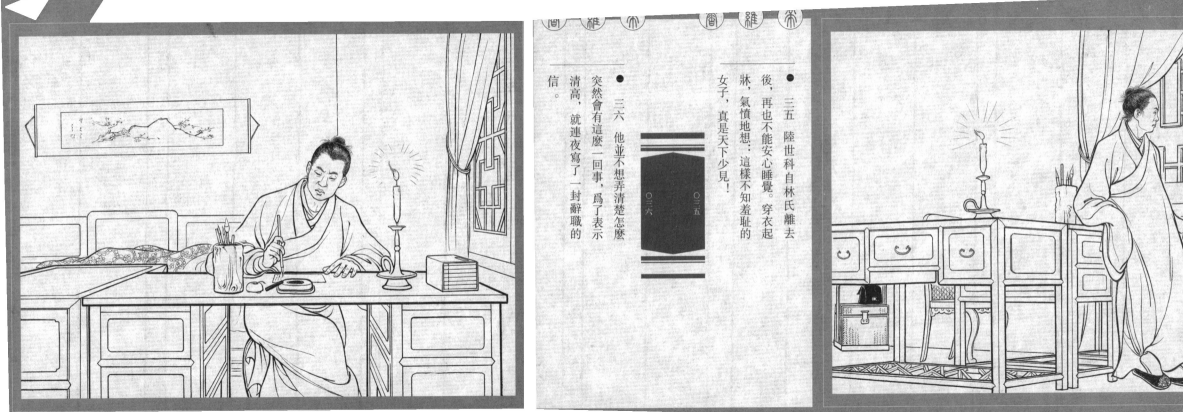

○三五 陸世科自林氏離去後,再也不能安心睡覺。穿衣起牀,氣憤地想:這樣不知羞恥的女子,真是天下少見!

○三六 他並不想弄清楚怎麼突然會有這麼一回事,為了表示清高,就連夜寫了一封辭職的信。

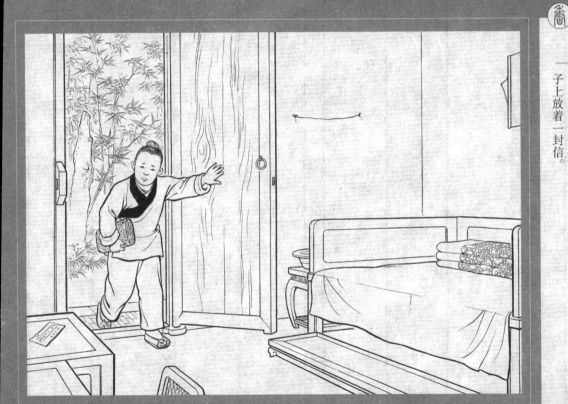

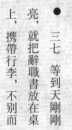

- 三七 等到天剛剛亮，就把辭職書放在桌上，攜帶行李，不別而去。

- 三八 孩子吃過早飯，來到書房裏，東張西望，卻不見先生，祗見桌子上放着一封信。

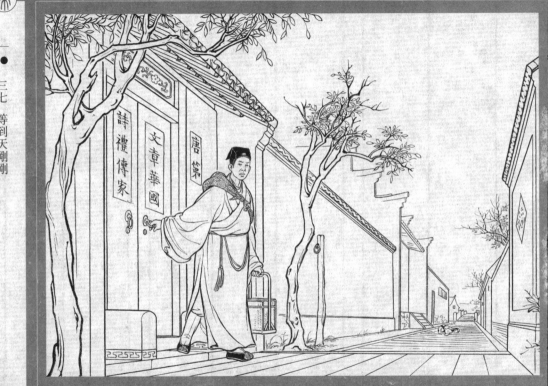

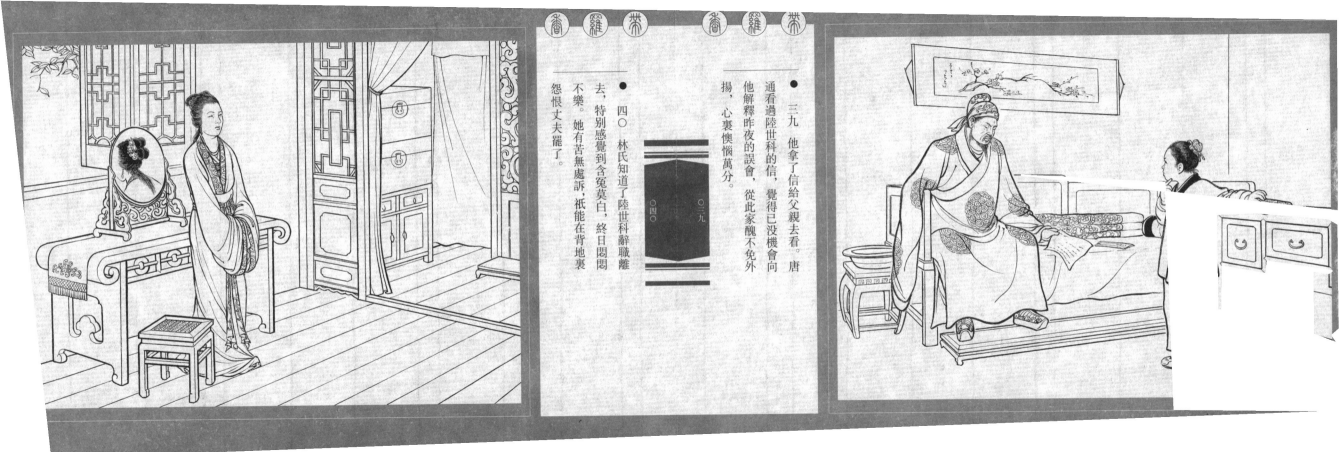

● 三九 他拿了信給父親去看。唐通看過陸世科的信，覺得已沒機會向他解釋昨夜的誤會，從此家醜不免外揚，心裏懊惱萬分。

● 四〇 林氏知道了陸世科辭職離去，特別感覺到含冤莫白，終日悶悶不樂。她有苦無處訴，祇能在背地裏怨恨丈夫罷了。

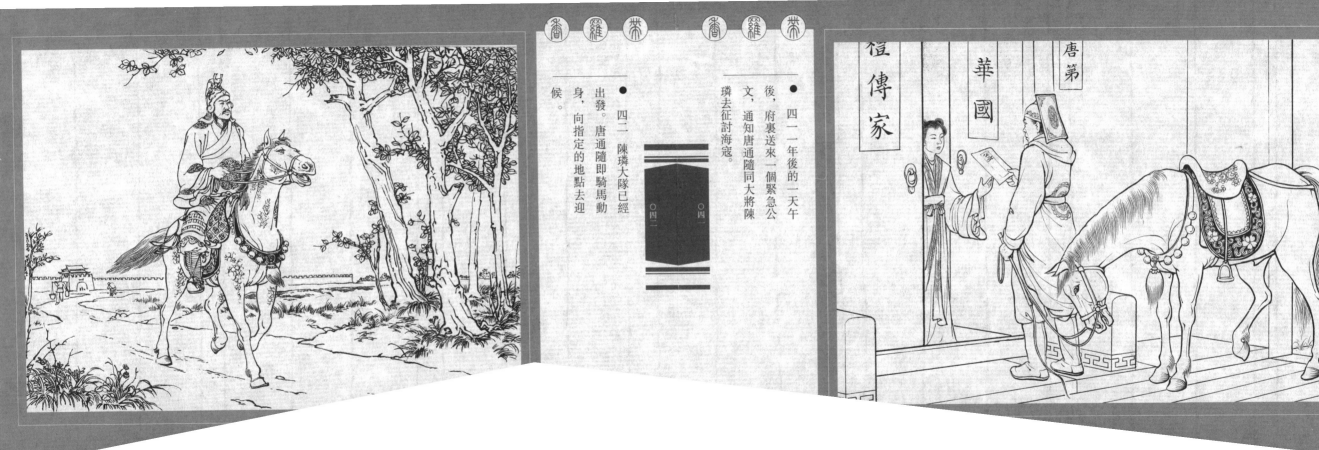

- 四一 一年後的一天午後，府裏送來一個緊急公文，通知唐通隨同大將陳璘去征討海寇。

- 四二 陳璘大隊已經出發。唐通隨即騎馬動身，向指定的地點去迎候。

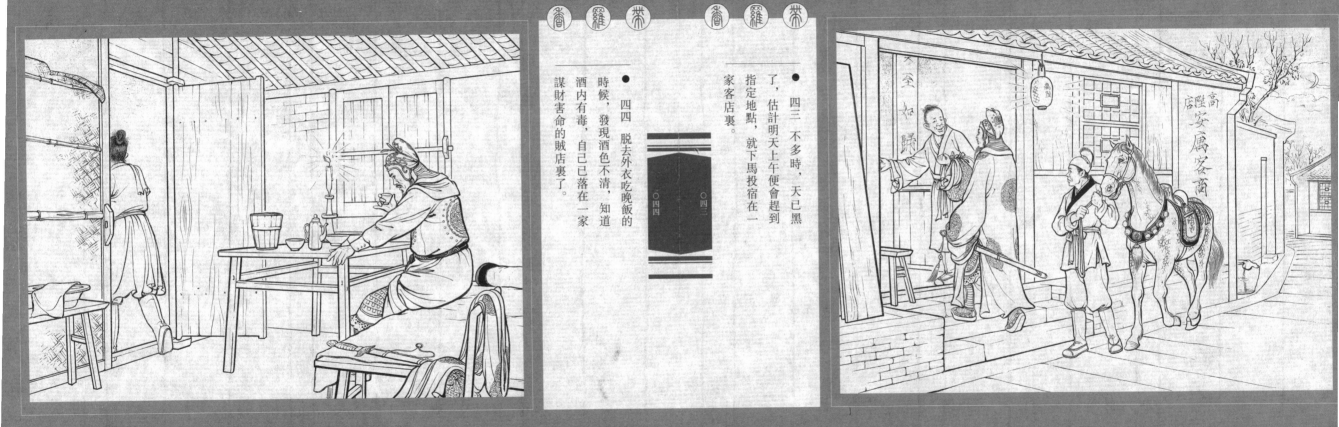

● 四三 不多時，天已黑了，估計明天上午便會趕到指定地點，就下馬投宿在一家客店裏。

● 四四 脫去外衣吃晚飯的時候，發現酒色不清，知道酒內有毒，自己已落在一家謀財害命的賊店裏了。

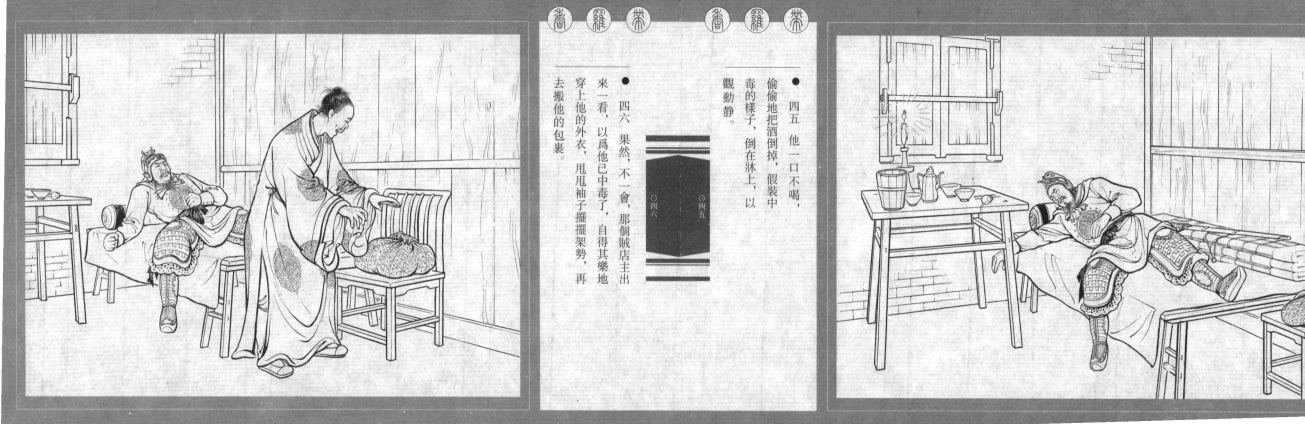

● 四五 他一口不喝，偷偷地把酒倒掉，假裝中毒的樣子，倒在牀上，以觀動靜。

● 四六 果然，不一會，那個賊店主出來一看，以爲他已中毒了，自得其樂地穿上他的外衣，甩甩袖子擺擺架勢，再去搬他的包裹。

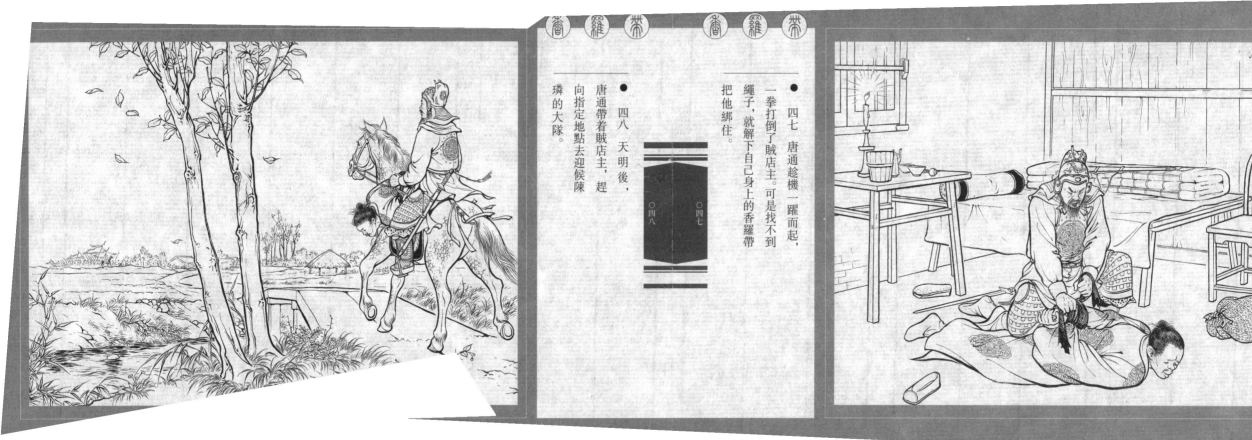

四七 唐通趁機一躍而起,一拳打倒了賊店主。可是找不到繩子,就解下自己身上的香羅帶把他綁住。

四八 天明後,唐通帶著賊店主,趕向指定地點去迎候陳璘的大隊。

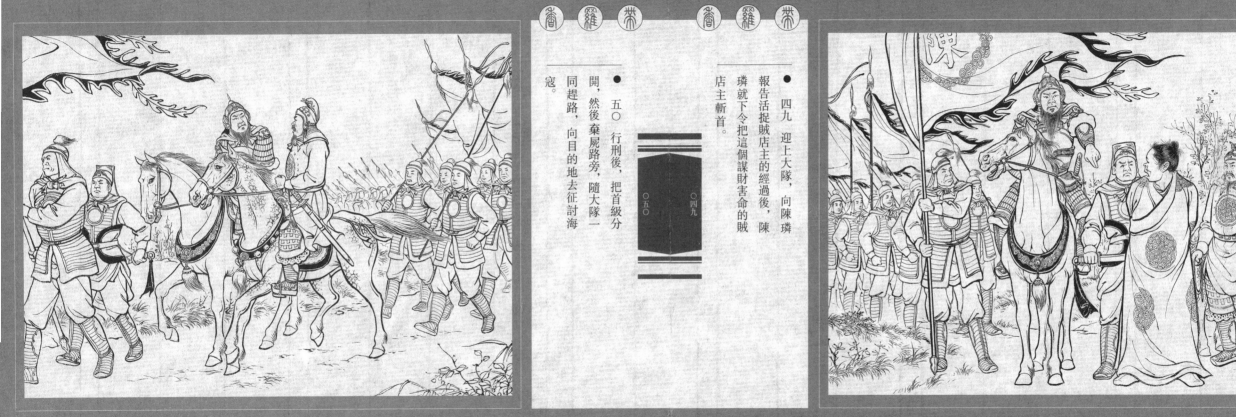

- 四九 迎上大隊，向陳璘報告活捉賊店主的經過後，陳璘就下令把這個謀財害命的賊店主斬首。

- 五〇 行刑後，把首級分開，然後棄屍路旁，隨大隊一同趕路，向目的地去征討海寇。

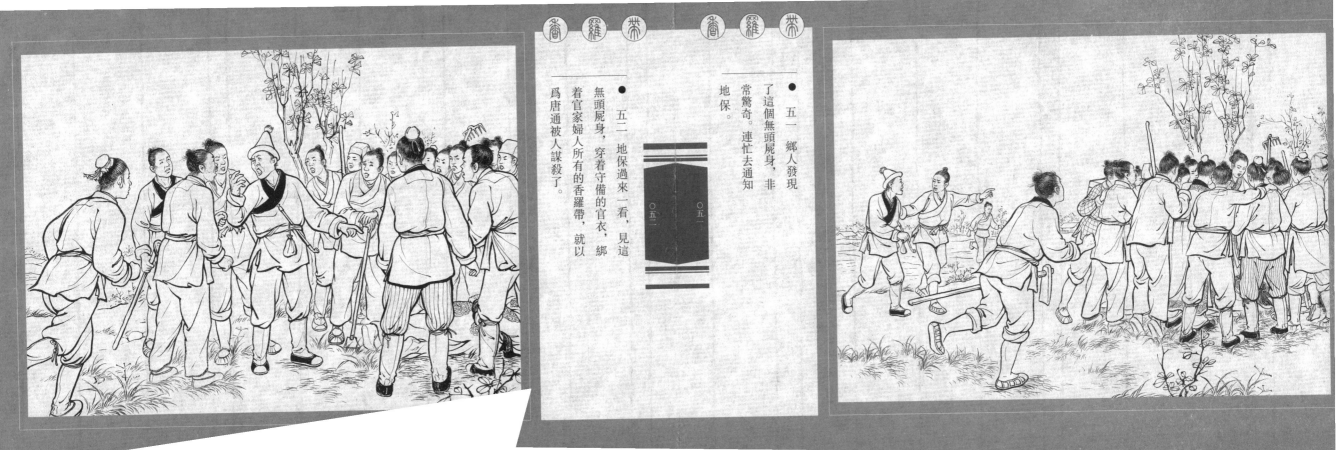

- 五一 鄉人發現了這個無頭屍身，非常驚奇。連忙去通知地保。

- 五二 地保過來一看，見這無頭屍身，穿着守備的官衣，綁着官家婦人所有的香羅帶，就以爲唐通被人謀殺了。

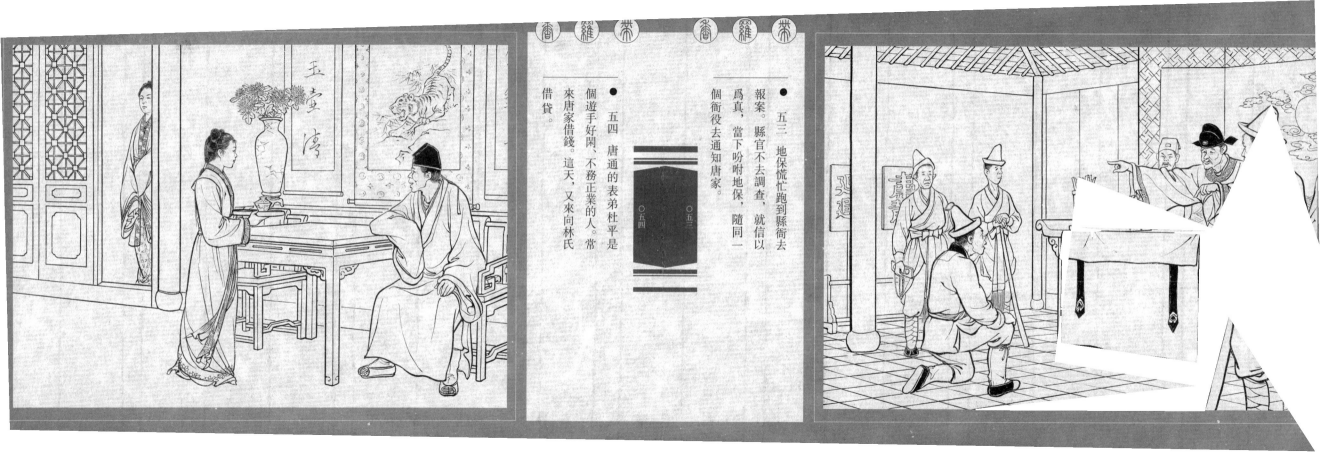

五三 地保慌忙跑到縣衙去報案。縣官不去調查，就信以爲真，當下吩咐地保，隨同一個衙役去通知唐家。

五四 唐通的表弟杜平是個遊手好閑、不務正業的人。常來唐家借錢。這天，又來向林氏借貸。

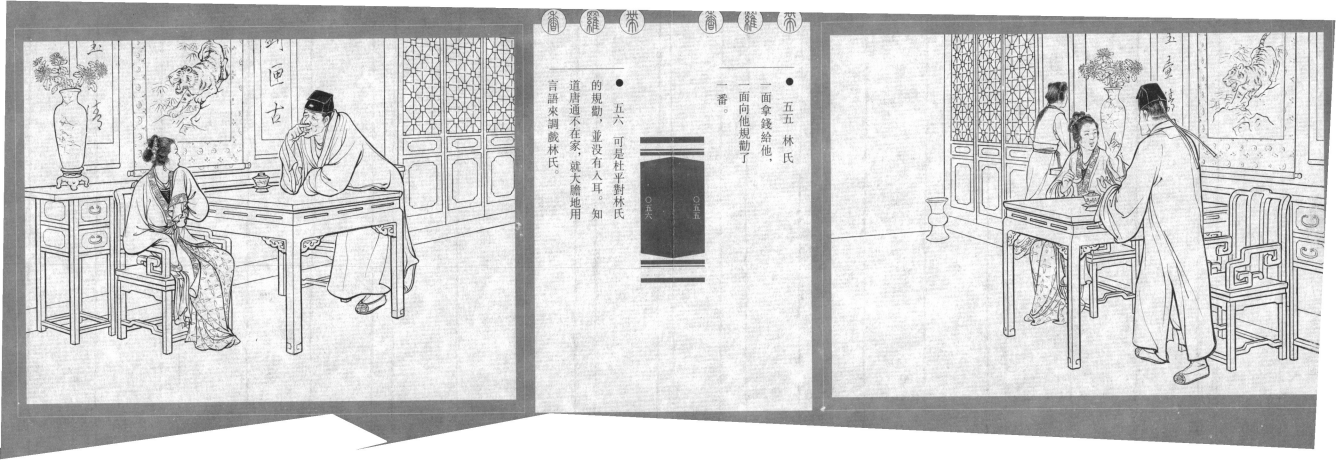

- 五五 林氏一面拿錢給他,一面向他規勸了一番。

- 五六 可是杜平對林氏的規勸,並沒有入耳。知道唐通不在家,就大膽地用言語來調戲林氏。

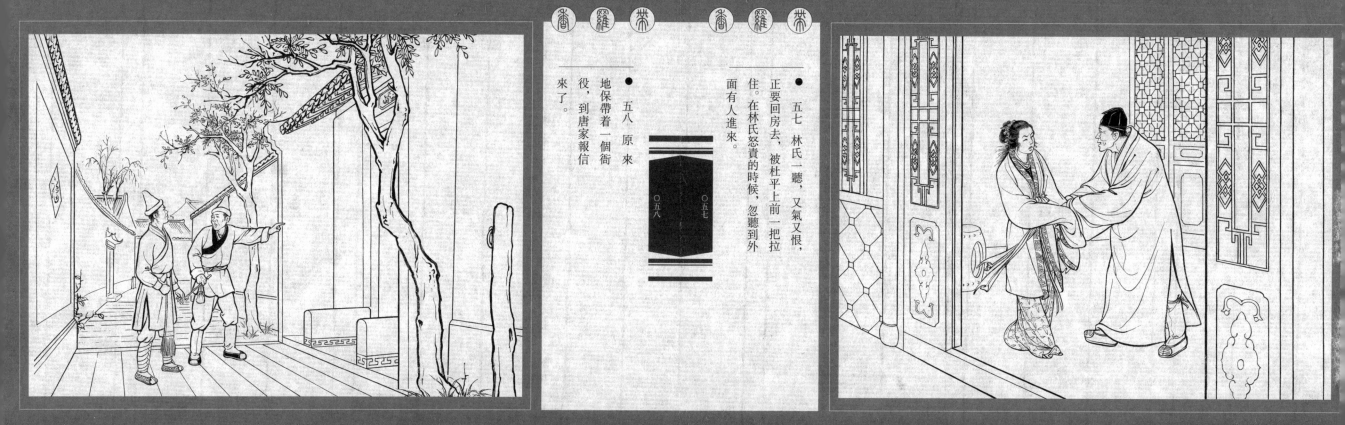

● 五七 林氏一聽,又氣又恨,正要回房去,被杜平上前一把拉住。在林氏怒責的時候,忽聽到外面有人進來。

● 五八 原來地保帶着一個衙役,到唐家報信來了。

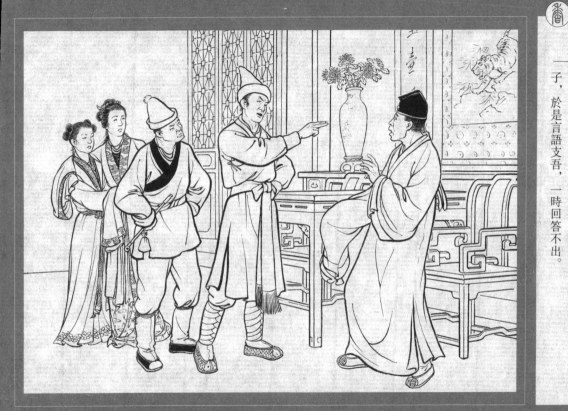

五九 真像一個晴天霹靂，林氏聽到丈夫被人謀殺的惡消息，驚惶失措，悲痛萬狀。

六〇 衙役看出杜平鬼頭鬼腦的神色，引起了注意。就問杜平到這裏來做什麼。杜平一因剛纔做賊心虛，二因說來借錢，又怕有失面子，於是言語支吾，一時回答不出。

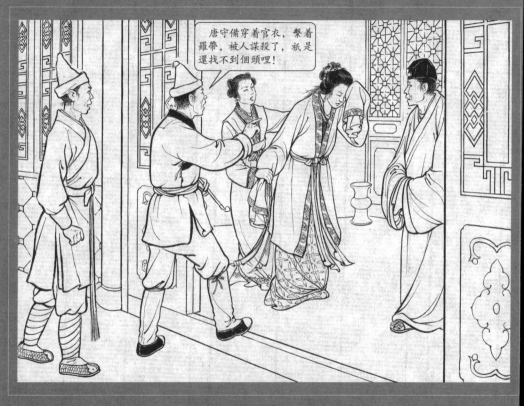

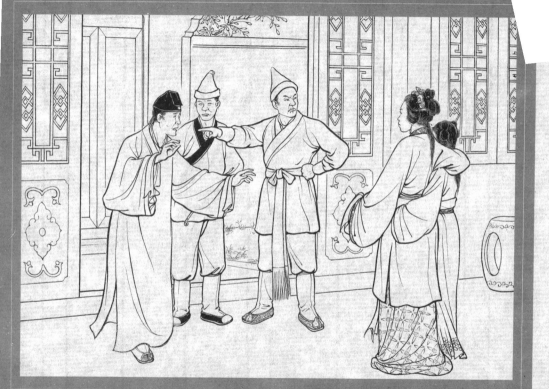

- 六一 地保同衙役咬了一陣耳朵，認為他倆有通姦嫌疑，可能唐通就是他倆謀殺的。

- 六二 於是衙役就乘機向林氏敲詐。林氏因為丈夫被人謀害，自己又揹上莫須有罪名，氣憤之下就痛責衙役，不應含血噴人。

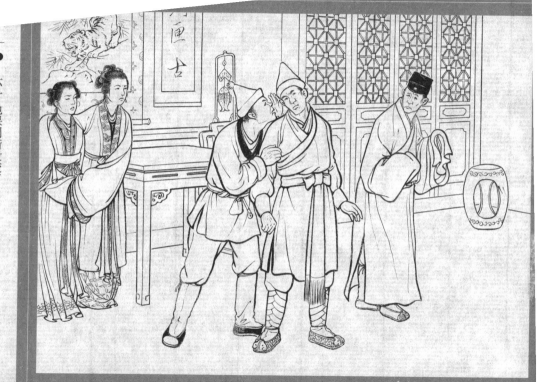

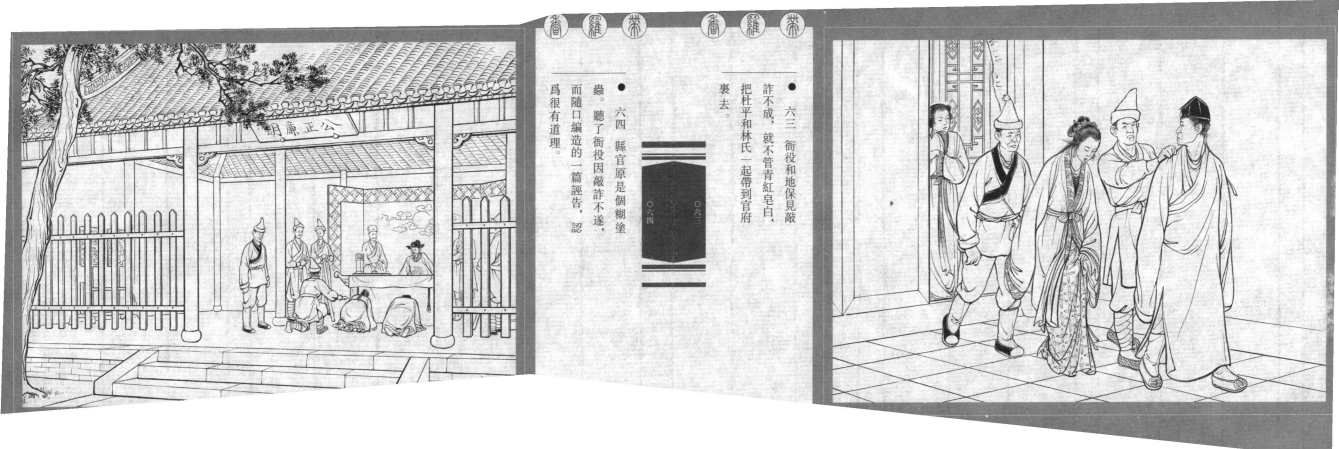

- 六三 衙役和地保見敲詐不成，就不管青紅皂白，把杜平和林氏一起帶到官府裏去。

- 六四 縣官原是個糊塗蟲。聽了衙役因敲詐不遂，而隨口編造的一篇誣告，認為很有道理。

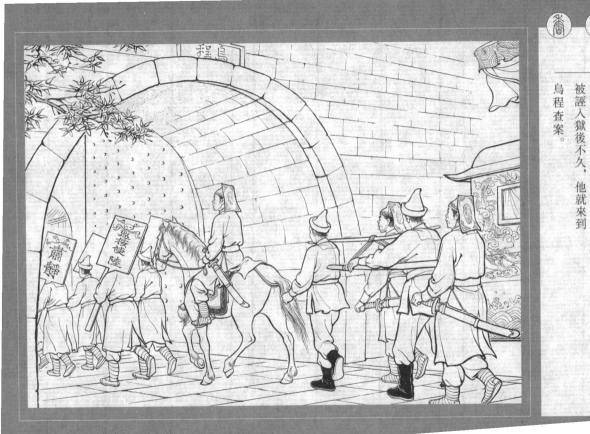

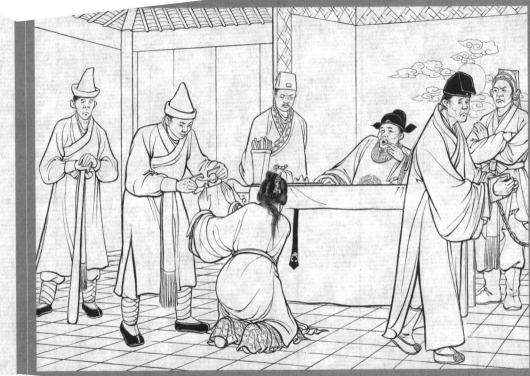

- 六五 簡單地問了幾句口供，竟不容林氏分辯，就斷定林氏與杜平通奸而謀殺唐通，把他倆關入獄中。

- 六六 這時，陸世科趕考得中，做了巡按。當林氏被誣入獄後不久，他就來到烏程查案。

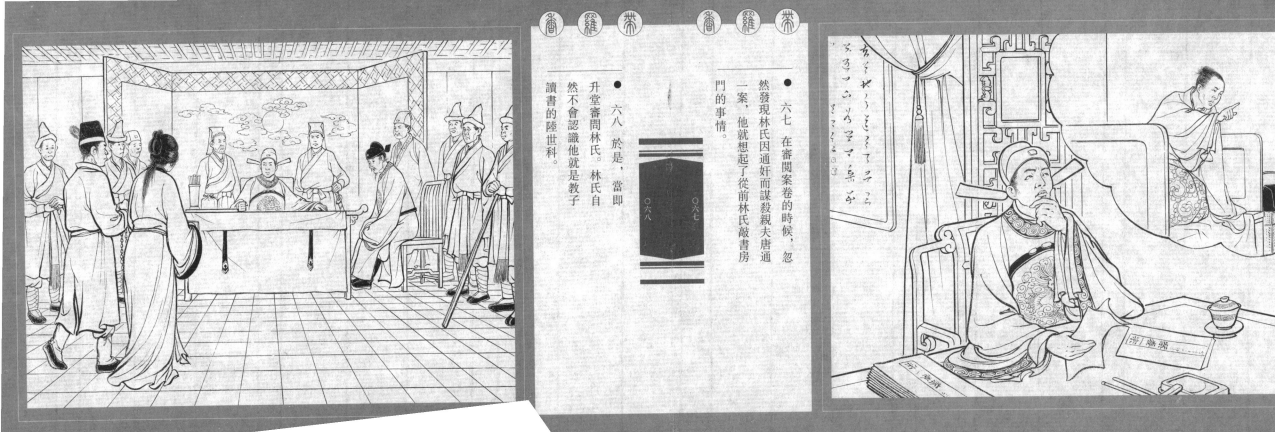

- 六七 在審閱案卷的時候,忽然發現林氏因通奸而謀殺親夫唐通一案,他就想起了從前林氏敲書房門的事情。

- 六八 於是,當即升堂審問林氏。林氏自然不會認識他就是教子讀書的陸世科。

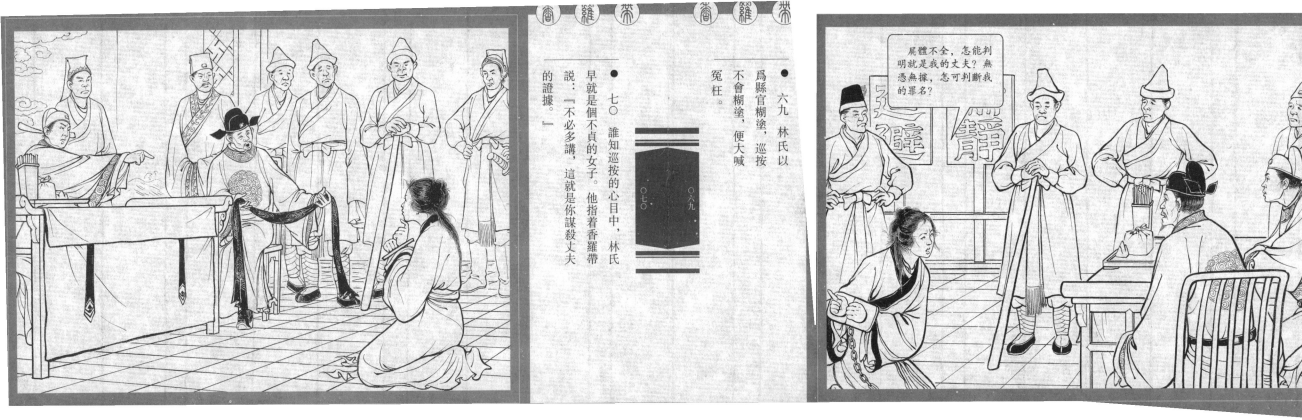

● 六九 林氏以為縣官糊塗，巡按不會糊塗，便大喊冤枉。

● 七〇 誰知巡按的心目中，林氏早就是個不貞的女子。他指着香羅帶説：「不必多講，這就是你謀殺丈夫的證據。」

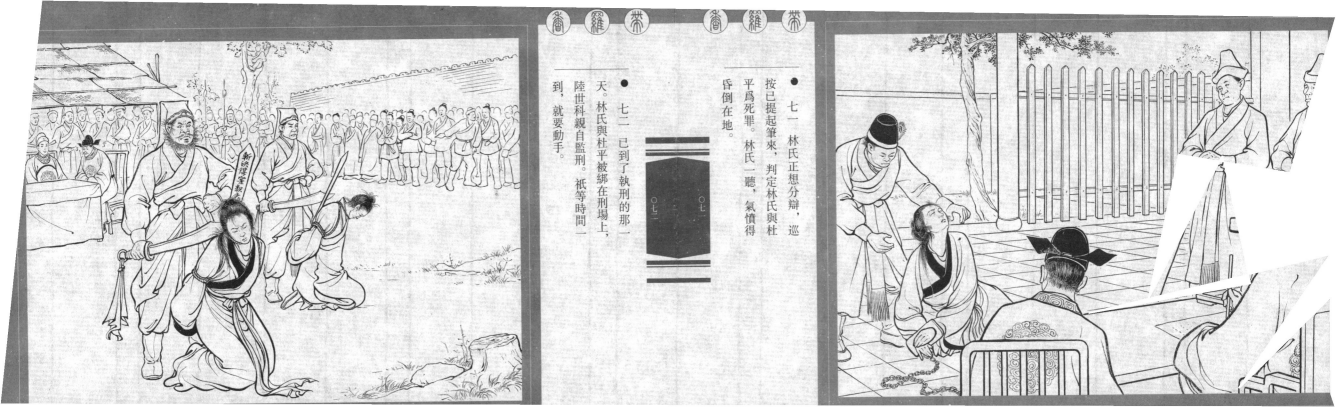

● 七一 林氏正想分辯，巡按已提起筆來，判定林氏與杜平為死罪。林氏一聽，氣憤得昏倒在地。

● 七二 已到了執刑的那一天。林氏與杜平被綁在刑場上，陸世科親自監刑。祇等時間一到，就要動手。

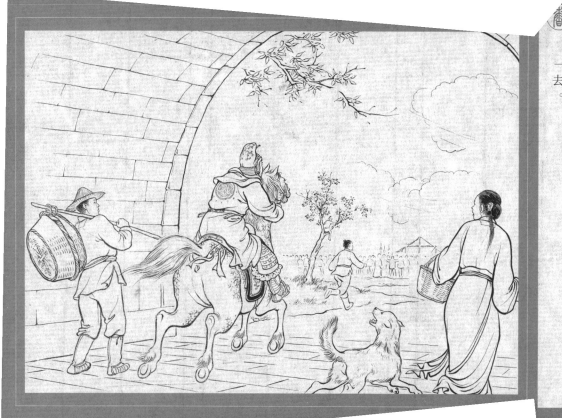

- 七三 再說唐通軍務完畢，騎馬回家。見大門鎖着，非常奇怪。經鄰居告知詳情，大吃一驚。

- 七四 唐通慌忙上馬，向刑場飛奔而去。

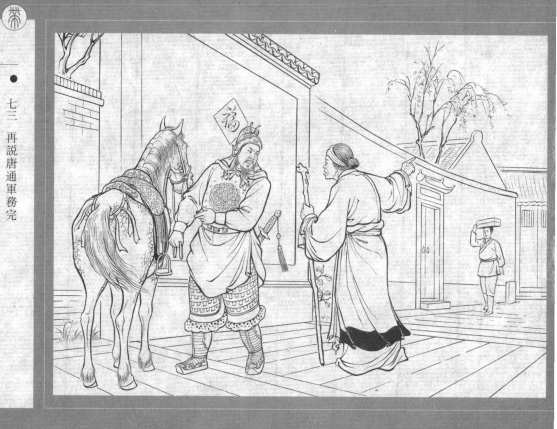

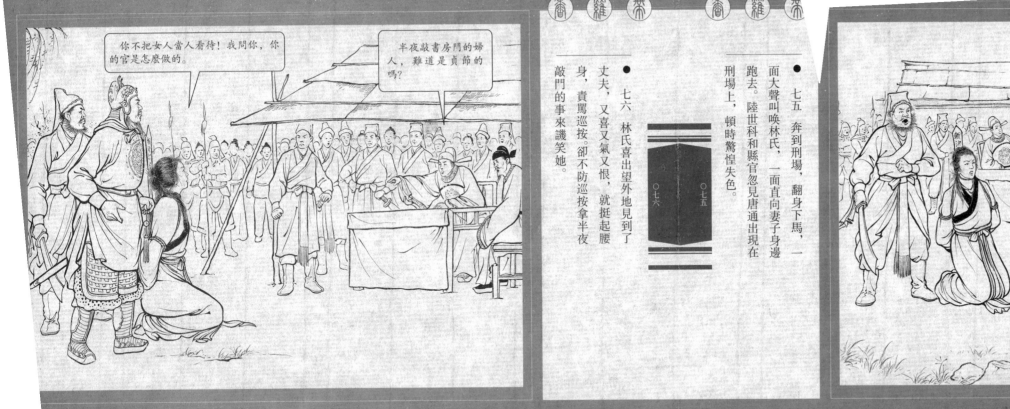

- 七五 奔到刑場，翻身下馬，一面大聲叫喚林氏，一面直向妻子身邊跑去。陸世科和縣官忽見唐通出現在刑場上，頓時驚惶失色。

- 七六 林氏喜出望外地見到了丈夫，又喜又氣又恨，就挺起腰身，責罵巡按。卻不防巡按拿半夜敲門的事來譏笑她。

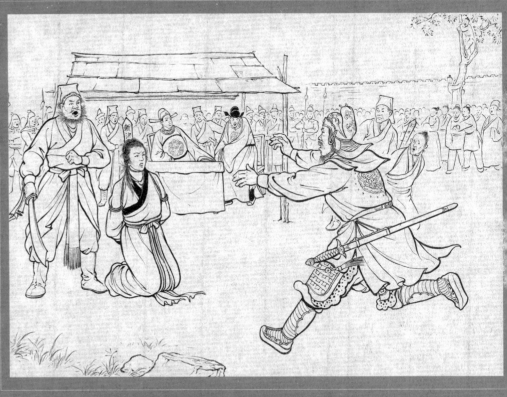

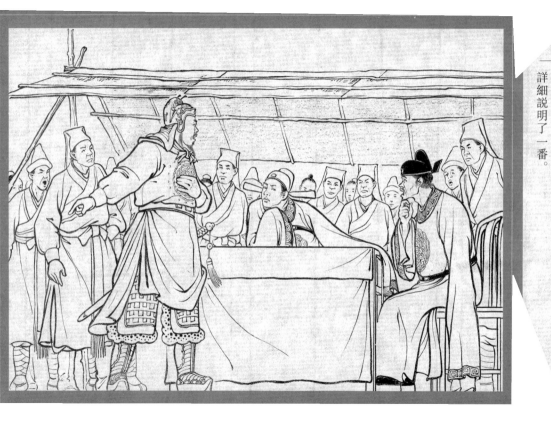

- 七七 林氏一聽，方知巡按就是陸世科。於是轉過身來，痛責唐通。唐通低着頭，一聲也不敢響。

- 七八 唐通也認出巡按正是陸世科，連忙走上前，把去年自己強迫妻子敲先生書房門的經過，詳細說明了一番。

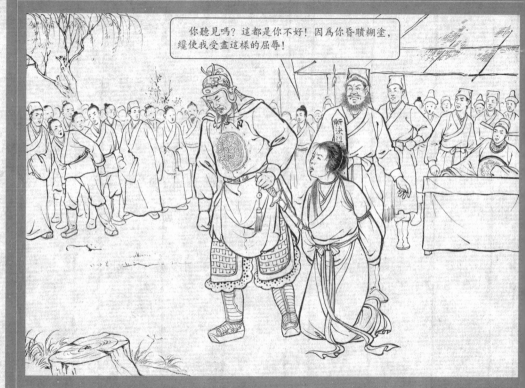

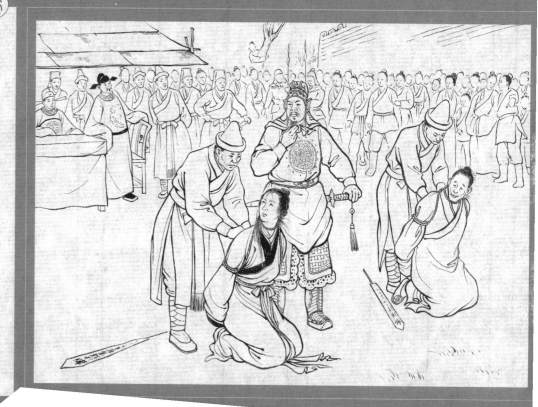

● 七九　這纔使陸
世科啞口無言，最後
不得不判令釋放了林
氏和杜平。

０七九

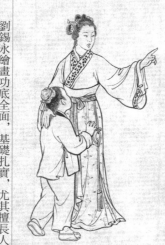

劉錫永，祖籍北京，生於一九一四年七月五日。劉錫永少年時期就喜愛繪畫，後考入北京華美術學院中國畫專業，一九三五年畢業。自從舉家遷來上海定居後，劉錫永開始了連環畫創作生涯，並於二十世紀五十年代初進入上海人民美術出版社連環畫創作室工作，成爲一名專業創作員。一九五九年，劉錫永調往廣西工作，擔任廣西藝術學院中國畫專業教師。

劉錫永繪畫功底全面，基礎扎實，尤其擅長人物畫。他的連環畫創作題材甚廣，内容涉及古今中外，憑着他扎實的繪畫基礎，都能輕鬆駕馭，尤其在古裝題材方面，更能運用他中國畫的基礎，人物塑造、衣褶和景物的勾勒，都能看到他在傳統繪畫上的扎實功底，所以他所繪畫的作品，一直以來都深受讀者的喜愛。

嚴個凡，浙江嘉興人，一九〇二年生。

少年時在安徽歙縣讀完高小。畢業後十四歲時到上海，因愛好美術，一九一七年秋入西門美術學院（上海美專前生）專攻西洋畫，歷時二年，一九二〇年至一九二七年，在英美煙公司、商務印書館、中華書局、大

劉錫永

嚴個凡 林雪岩

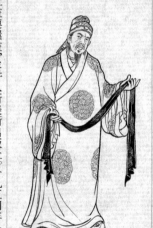

嚴個凡，東書局任製版，繪廣告，兒童書封面插圖等。一九二八—一九四五年，在國民革命軍總司令部宣傳處工作過，並隨梅花歌舞團，萬花歌舞團到東南亞、港臺等地演出，還在國風大樂隊任演奏三年多，一九四五年以後曾任檢察院錄事，戰事損害調查統計，舞廳樂隊，影片作曲配音，唱片作曲灌音等，直至解放。

一九五〇年二月在上海文化局文藝處音樂室，搜集華東民間樂曲資料工作，一九五〇年十月入燈塔出版社畫連環畫，後併入新美術出版社。一九五四年一月調到少年兒童出版社美術科工作，專業從事兒童美術創作工作。嚴個凡天資聰穎，學過西畫，又有音樂方面的天賦，曾隨劇團到處巡迴演出，可見其相當多才多藝。從事連環畫創作前後三年多，時間不長，所以作品不多，大多與他人合作，單獨畫的僅二本，《一幅列寧畫像》和《魔手套》。他的作品雖不出挑，但畫得相當平實，也很生動，由於學過西畫，屬科班出身，所以在把握人物結構，造型頗爲準確。嚴個凡後期到少年兒童出版社畫連環畫，後併入新美術出版社。

林雪岩，主要畫少兒出版物的插圖和封面，直至一九五八年英年早逝，非常令人婉惜。

林雪岩，江蘇揚州人，一九一二年五月生。

林雪岩自小在讀私塾時就性喜繪畫，時常臨摹畫譜，爲塾師讚賞，並鼓勵他習國畫、學古文。一九二七年拜揚州國畫家金健吾先生學習國畫，一心一意做一個名畫家。

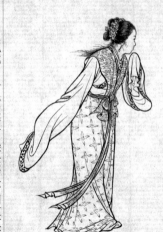

自父親賦閒之後，遂擔當起家庭生活開支重擔，其時林雪岩一面在外謀事，一面繼續以賣畫作生活補貼，當時社會動蕩，日子過得可謂非常艱辛。一九三九年春，林雪岩初到上海，以在裱畫店修補古畫，收接箋扇莊訂件，畫做古絹本畫等謀生。一九四九年上海解放後，從事連環畫年畫創作，一九五〇年八月進燈塔出版社繪圖部工作，一九五二年併人新美術出版社工作，在創作科任創作組長，一九五六年一月隨社併人上海人民美術出版社，任連環畫編輯室美術組組長。

林雪岩所繪連環畫以古裝題材爲主，他的畫風認真嚴謹，一絲不苟，由於自小學習中國畫，故傳統繪畫

功力深厚,這在他的連環畫作品中也能充分展現,林雪岩所繪的連環畫數量不是很多,且與他人合作的作品較多,如《白蛇傳》、《香羅帶》等,正由於他的作品不多,作爲連環畫界一員老畫家,收藏他所繪的作品也更具價值。

連環畫《香羅帶》是劉錫永、嚴個凡、林雪岩在一九五六年創作出版的作品,該作品發揮了三人各自的長處,且都是傳統連環畫的高手,所繪作品已達到爐火純青的地步,十分精緻完美。準確的人物塑造,流暢的綫條勾勒,加之都具有中國畫的繪畫基礎,整篇作品的人物和環境描繪充滿了生活氣息,雖然是發生在古代的事,讀來也能像似融入當時的社會環境之中,並細細品味故事的迂迴曲折,是件讓人非常愉悅的事。

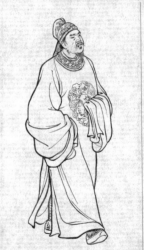

劉錫永主要作品(滬版)

《女電話員》(合作) 新美術出版社一九五三年十二月版
《香羅帶》(合作) 新美術出版社一九五四年一月版
《白蛇傳》(合作) 新美術出版社一九五四年三月版
《越早越好》(合作) 新美術出版社一九五四年四月版
《暴風驟雨》(合作) 新美術出版社一九五四年六月版
《亂判葫蘆案》(合作) 三民圖書公司一九五四年九月版
《三千里江山》 新美術出版社一九五四年十二月版
《呆霸王薛蟠》(合作) 三民圖書公司一九五五年二月版
《我們這裏已是早晨》 新美術出版社一九五五年六月版

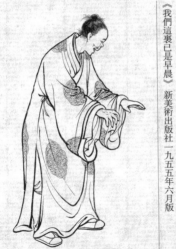

《郭全海》 新藝術出版社一九五五年八月版
《偸渡陰平》 新美術出版社一九五五年八月版
《無底洞》(合作) 新美術出版社一九五五年十一月版
《瓦崗寨》 新美術出版社一九五五年十二月版
《鴛鴦家》 新藝術出版社一九五六年五月版
《濟公鬥蟋蟀》 新藝術出版社一九五六年八月版
《鴛鴦抗婚》 上海人民美術出版社一九五六年九月版
《吉克托》(合作) 上海人民美術出版社一九五七年四月版
《虎牢關》 上海人民美術出版社一九五七年九月版
《裝窰王》 上海人民美術出版社一九五七年十月版
《長坂坡》 上海人民美術出版社一九五八年二月版

林雪岩主要作品（滬版）

- 《越早越好》（合作）新美術出版社 一九五三年十月版
- 《銅墻鐵壁》（一）（合作）新美術出版社 一九五三年四月版
- 《銅墻鐵壁》（二─四）（合作）新美術出版社 一九五三年四月版
- 《白蛇傳》（合作）新美術出版社 一九五四年三月版
- 《香羅帶》（合作）新美術出版社 一九五四年十一月版
- 《天鵝寶蛋》（合作）新美術出版社 一九五五年十一月版
- 《越早越好》（合作）新美術出版社 一九五三年十月版
- 《撲涼風》（合作）新美術出版社 一九五四年五月版
- 《紀昌學箭》（合作）新美術出版社 一九五四年六月版
- 《匡秀才》（合作）新美術出版社 一九五五年一月版
- 《英雄樹》（合作）新美術出版社 一九五五年三月版
- 《翠娘盜令》（合作）新美術出版社 一九五六年五月版
- 《小宣傳員》（合作）新美術出版社 一九五六年三月版
- 《伐子都》上海人民美術出版社 一九五七年九月版

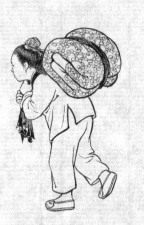

嚴個凡主要作品（滬版）

- 《一幅列寧畫像》新美術出版社 一九五三年八月版
- 《蓉生在家裏》（合作）新美術出版社 一九五三年八月版
- 《小司令》（合作）新美術出版社 一九五三年三月版
- 《小宣傳員》（合作）新美術出版社 一九五六年三月版
- 《香羅帶》（合作）新美術出版社 一九五四年一月版
- 《銅墻鐵壁》（二─四）（合作）新美術出版社 一九五四年四月版
- 《天鵝寶蛋》（合作）新美術出版社 一九五三年十一月版
- 《蓉生在家裏》（合作）新美術出版社 一九五三年八月版
- 《女政府委員毛文英》（合作）新美術出版社 一九五三年七月版
- 《魔手套》上海人民美術出版社 一九五八年六月版
- 《重耳復國》（合作）上海人民美術出版社 一九五八年六月版
- 《赤壁大戰》（合作）上海人民美術出版社 一九五八年八月版
- 《老年突擊隊》上海人民美術出版社 一九五九年四月版
- 《二士爭功》上海人民美術出版社 一九六一年六月版
- 《第六顆手榴彈》（合作）上海人民美術出版社 一九五七年十月版
- 《呆霸王薛蟠》（合作）新美術出版社 一九五七年九月版
- 《鋼鐵模範張榮森》（合作）新美術出版社 一九五三年五月版

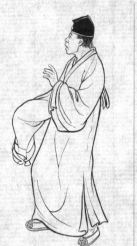

春秋

草目在版编 韩慧英
责任编辑 文 瑶
装帧设计 吾 峥

图书在版编目（CIP）数据

春秋 / ……

ISBN 978-7-5322-8535-8

……

上海市闵行区号景路159弄A座
邮政编码 201101
2023年10月第1版
2023年10月第1次印刷
印数：1000—1000册

上海世纪出版集团朵云轩印务有限公司印刷
889×1194 1/32

编委 张志鸿
主编 李白杨

中国图书发行总公司经销